Love

Kittens

Milly Brown

summersdale

LOVE KITTENS

Summersdale Publishers Ltd

46 West Street

Chichester

West Sussex

PO19 1RP

UK

www.summersdale.com

Printed and bound by Tien Wah Press, Singapore

ISBN 13: 978-1-84024-688-9

 Kittens

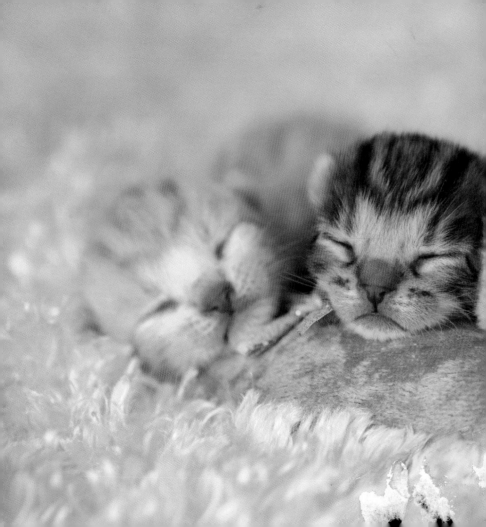

One day
you will
open
your **eyes**
to a brand
new world

Don't be afraid
to take a new
direction

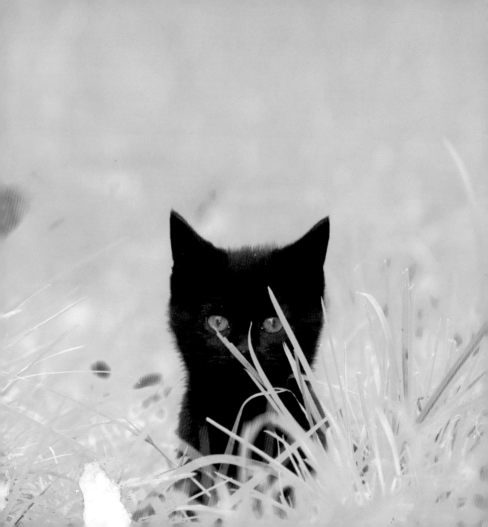

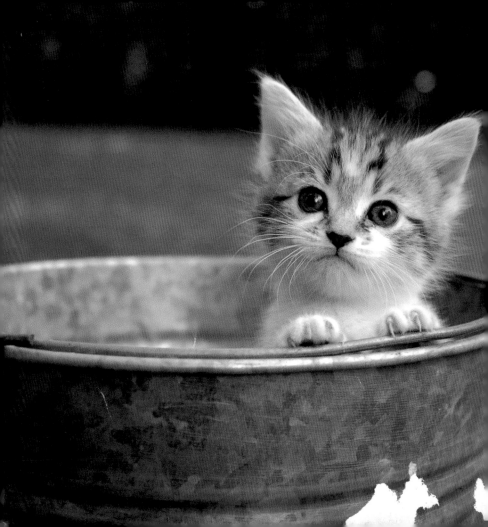

Who drank all the milk?

Every day is precious

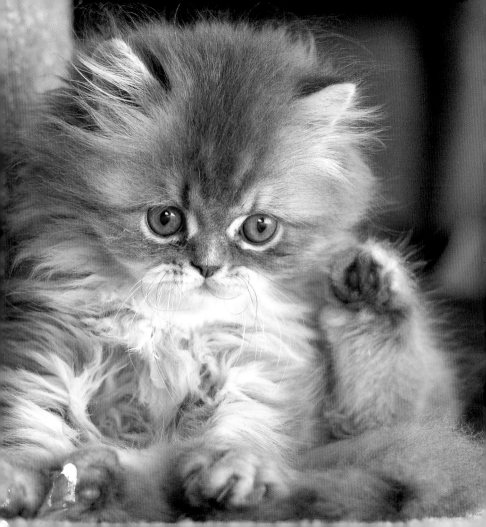

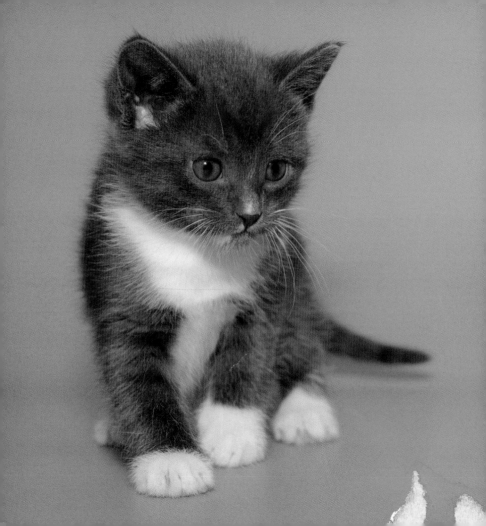

Here comes **trouble**

Happiness is
easy sometimes

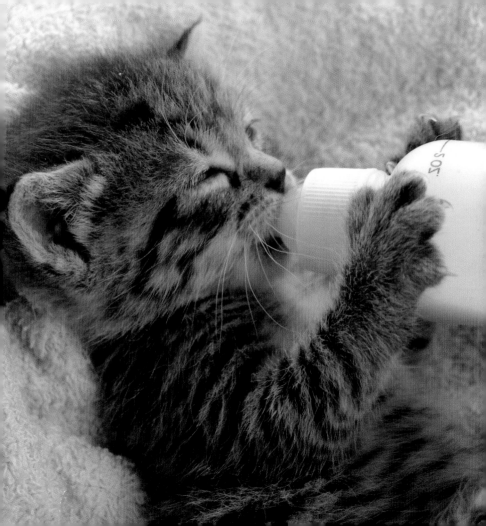

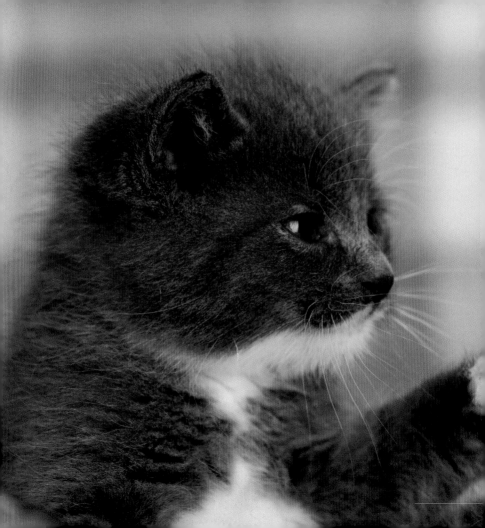

All that
glitters is
not **gold**

Follow your **desires**

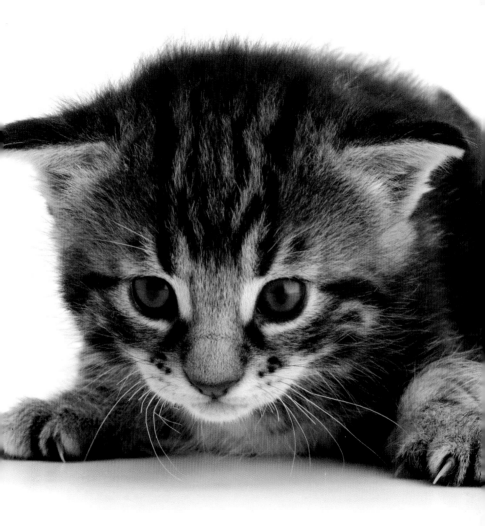

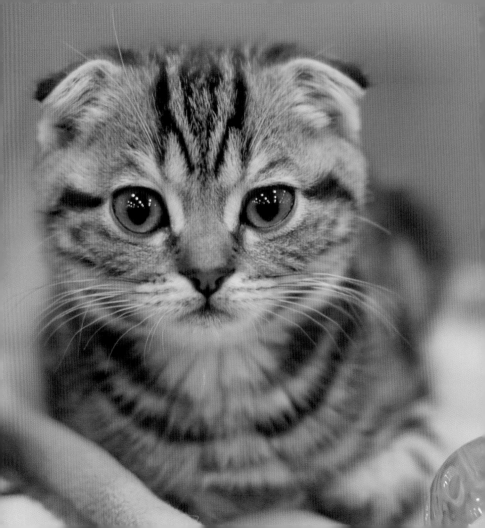

Take time
to **play**

Best **friends**
stick together

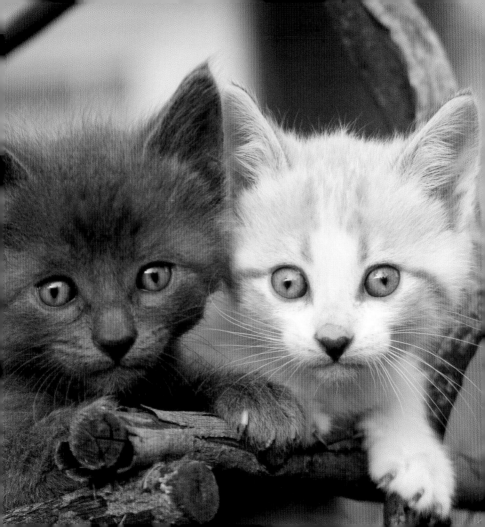

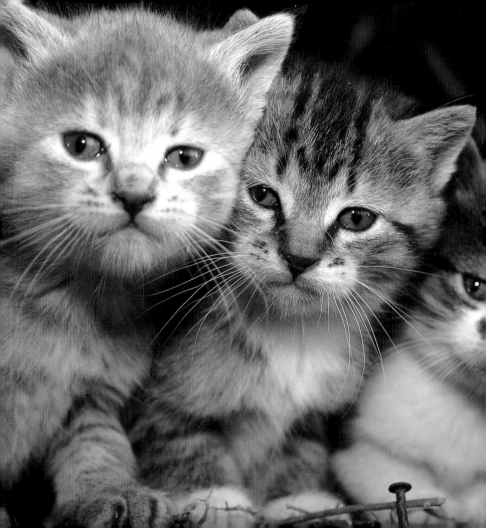

It's the
differences
between us
that make us
special

Good things come in small **packages**

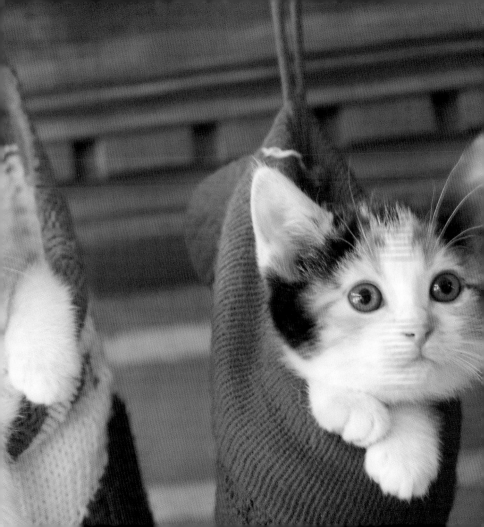

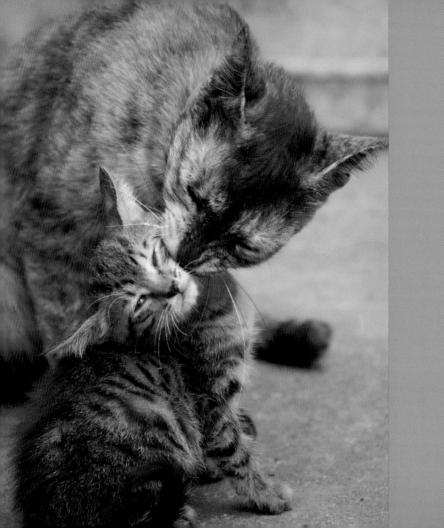

I **know** she only
does this because she
cares

Don't worry if you **stand** out from the **crowd**

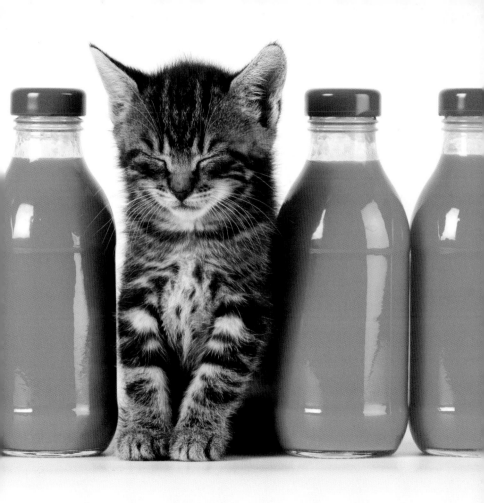

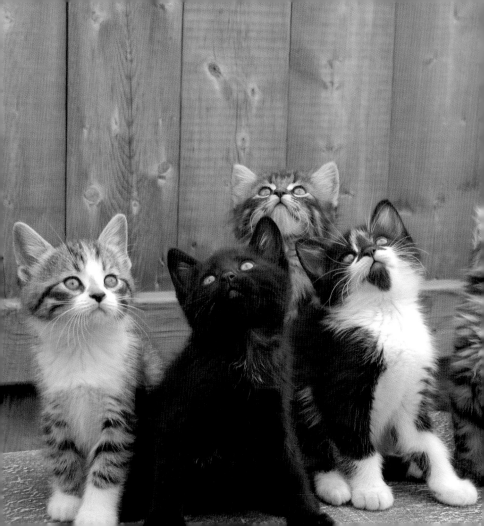

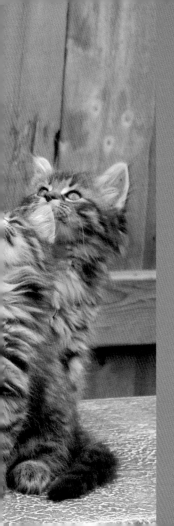

Keep
searching
for what you
want

Good **friends**
stay by your
side

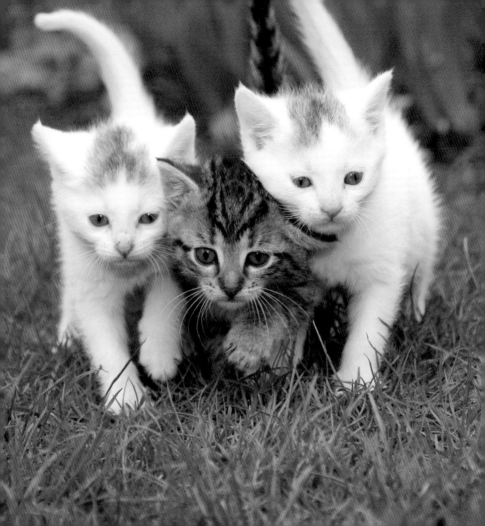

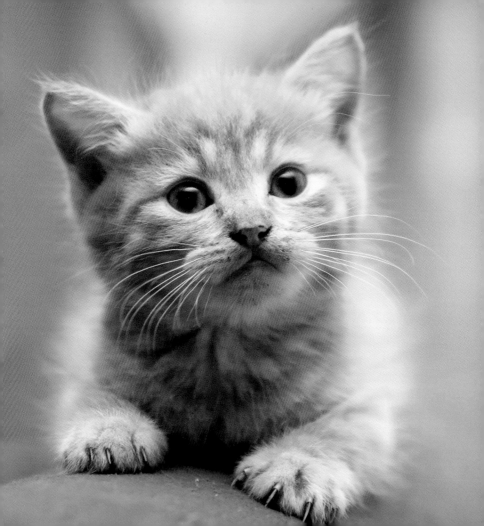

Wide eyed in
wonder

You deserve it

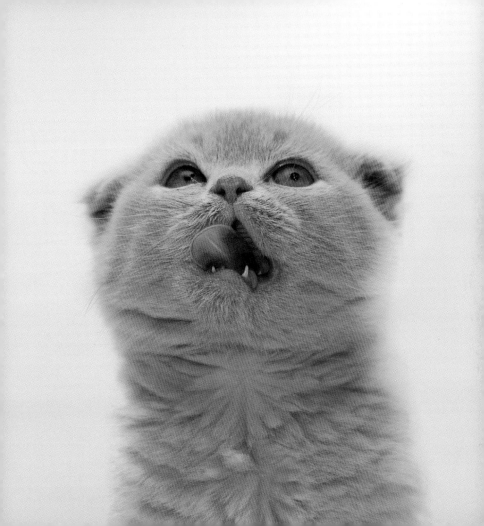

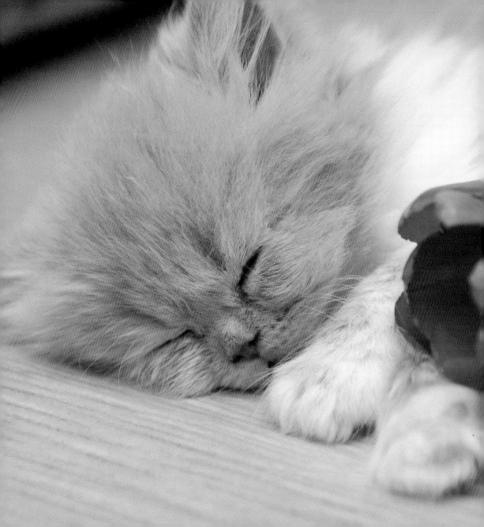

It's exhausting
being this
loveable

Look before you leap

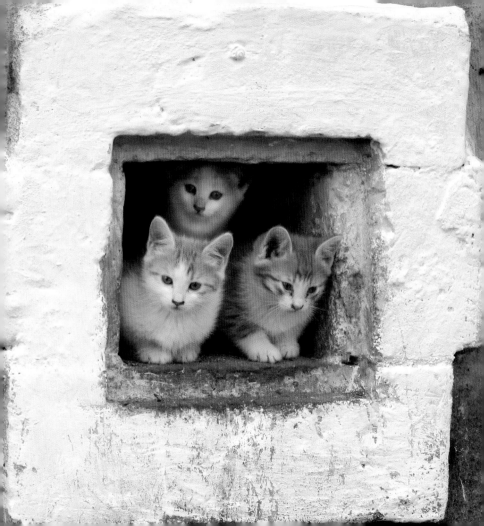

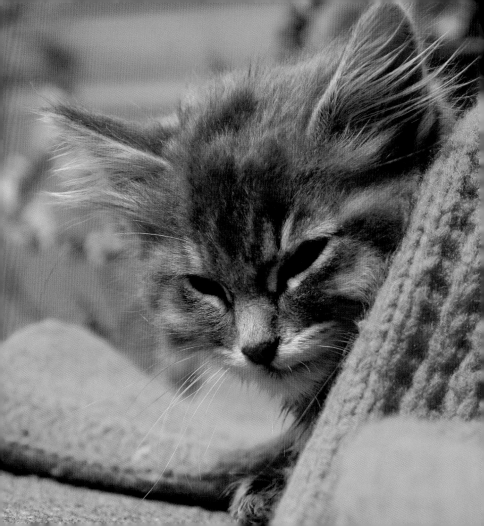

Snuggle
in your
favourite
jumper

What's all the **fuss** about?

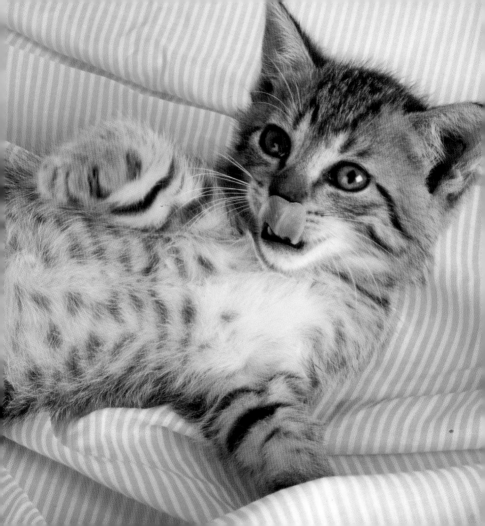

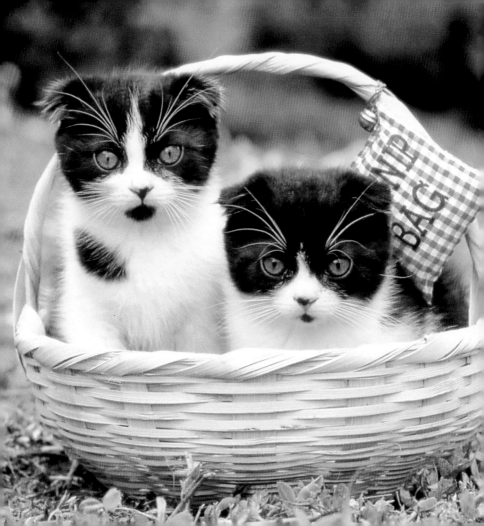

The **gift** of love

Begin a new
journey

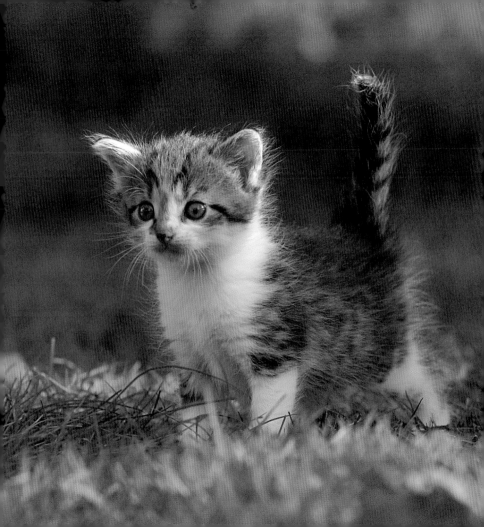

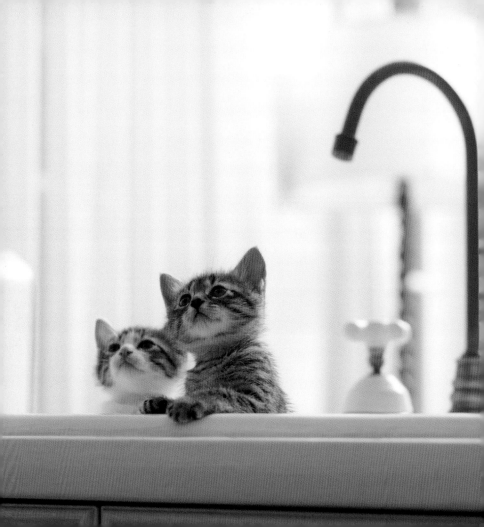

Try

something

different

Be **ready** for anything

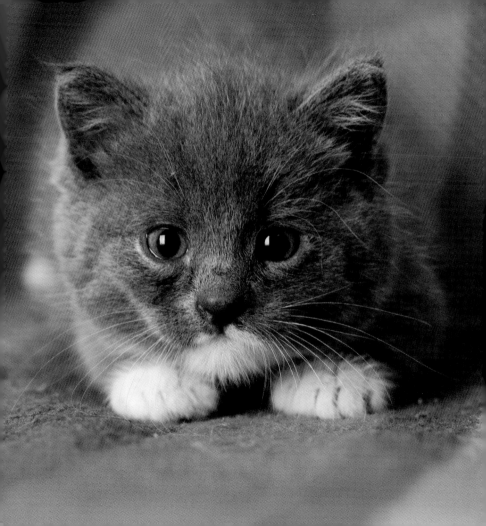

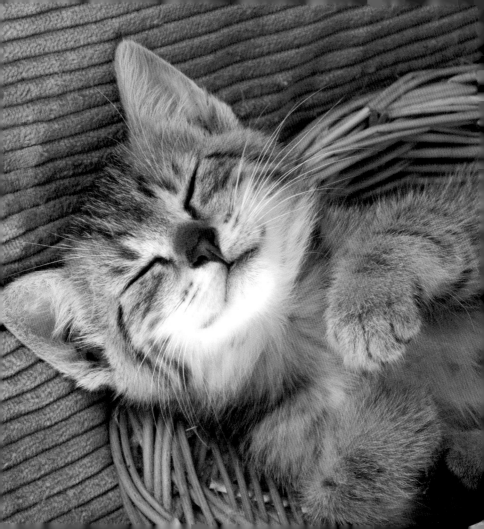

Sweet
dreams

Take on fresh
challenges

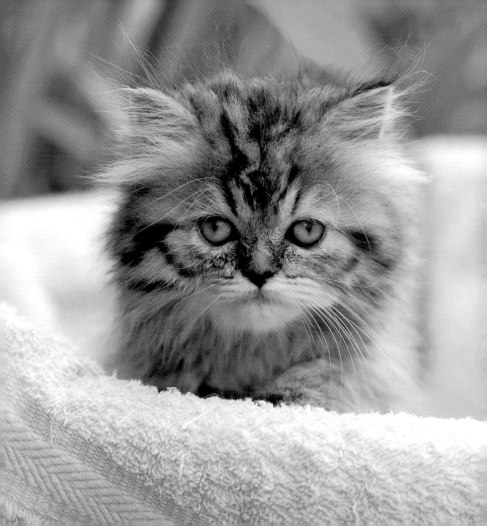

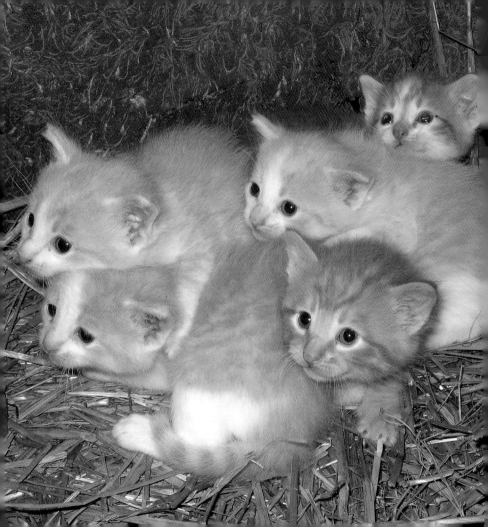

There's **safety** in **numbers**

Time for **tea**?

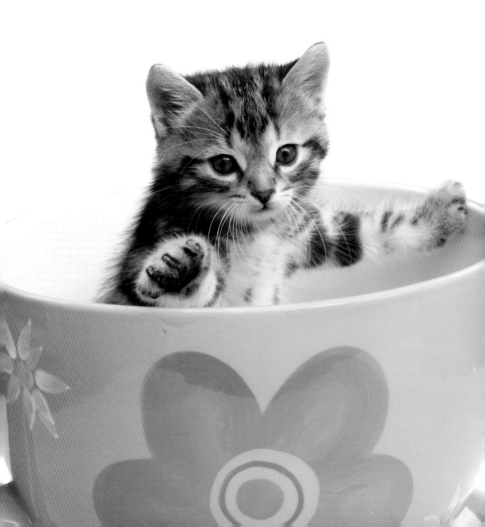

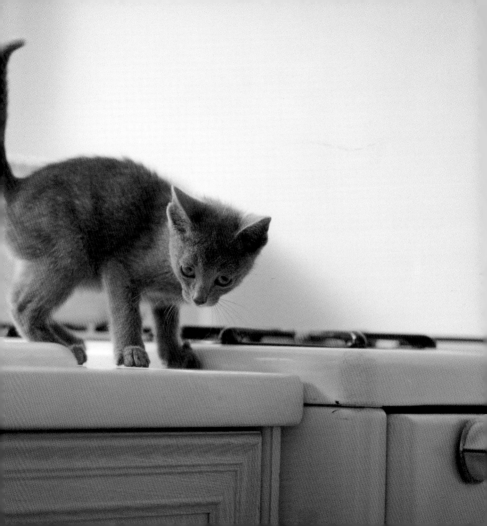

I can **smell** something **cooking**

Those lonely **feelings** will pass

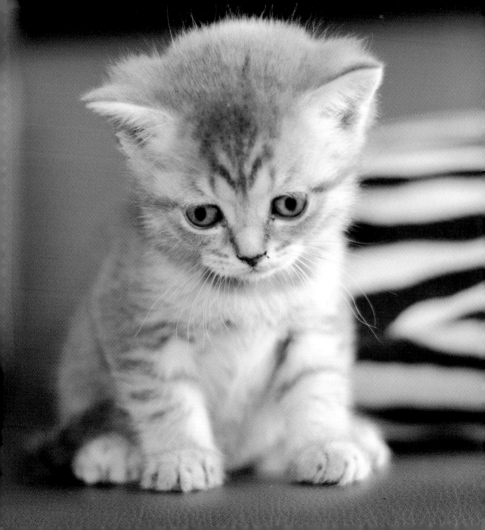

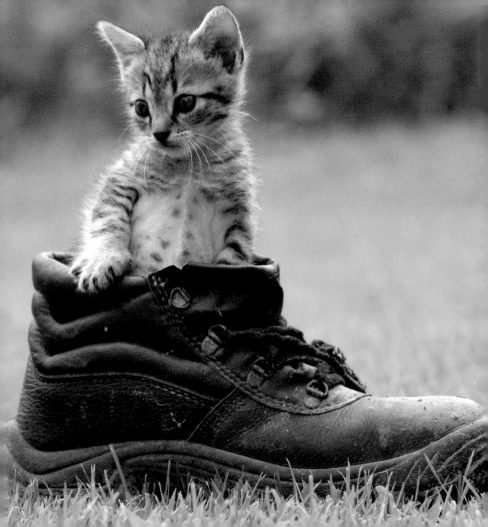

Puss in **boots**

Hold me

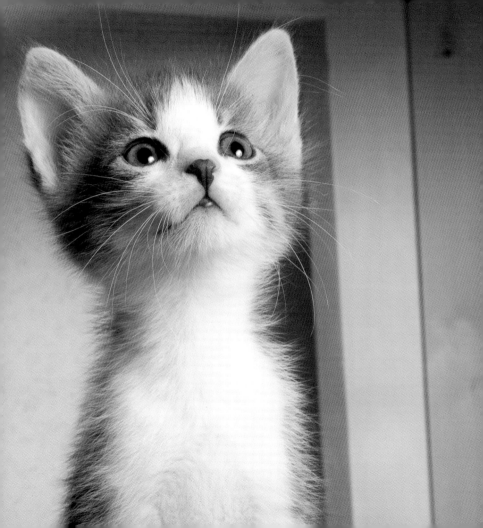

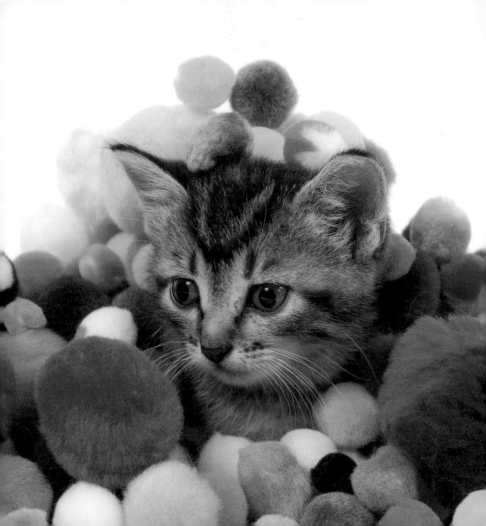

Life is full of
colour

It's hard **work**,
but **someone's**
got to do it

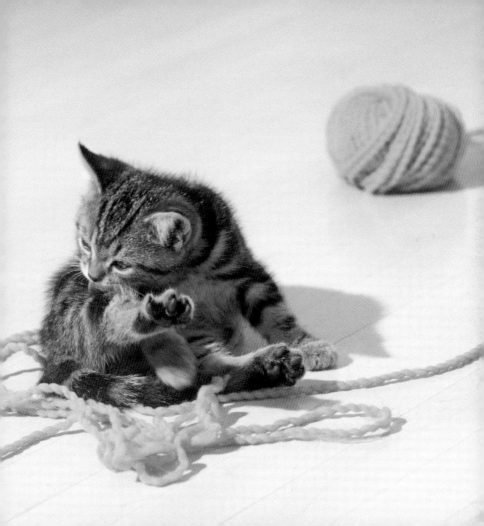

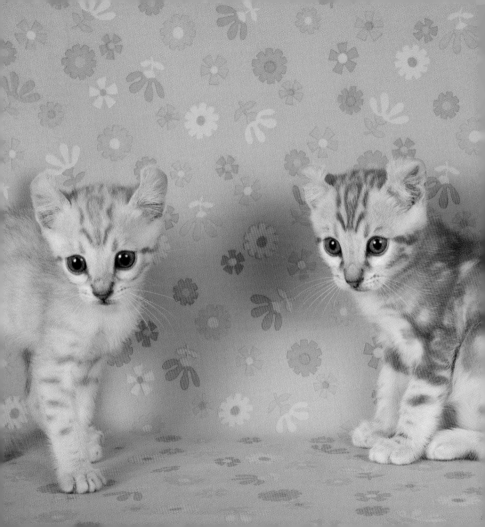

It can take **time** to **adapt** to new surroundings

The **smallest** things can be endlessly **fascinating**

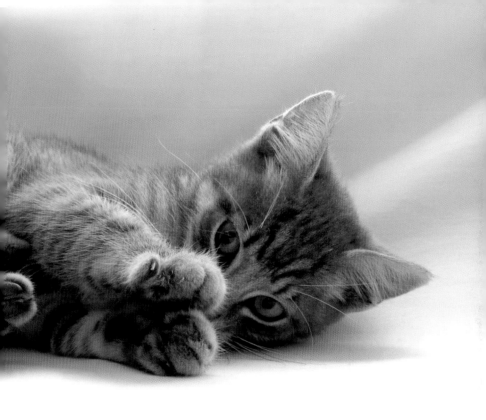

Share your **favourite** things with **others**

Wake up
and smell the
flowers

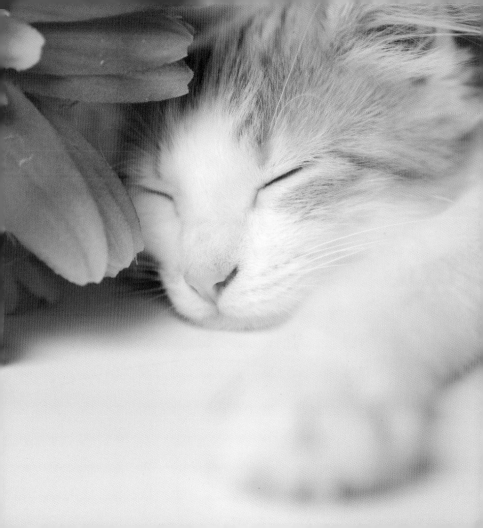

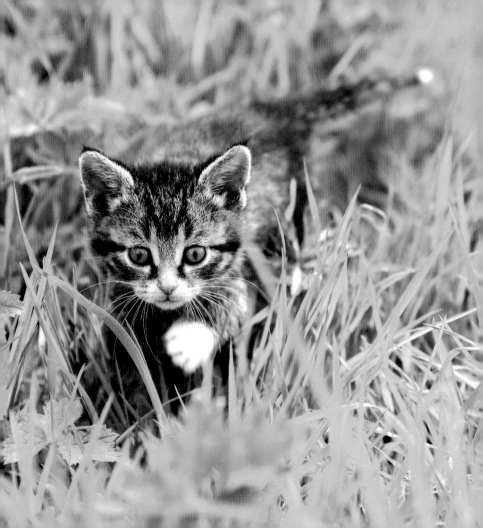

Life is an
adventure

Simple needs, **peaceful** mind

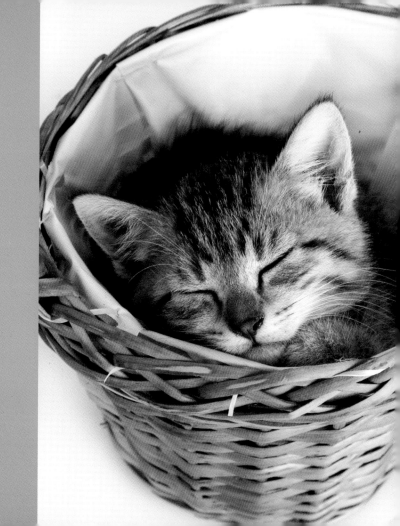

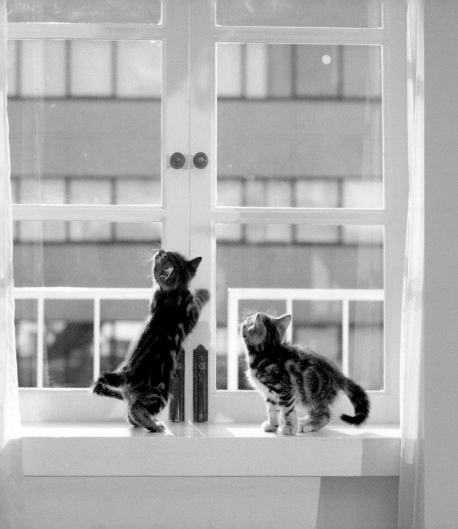

Is it a **bird**, is it a plane…?

Find your **place** in the **sun**

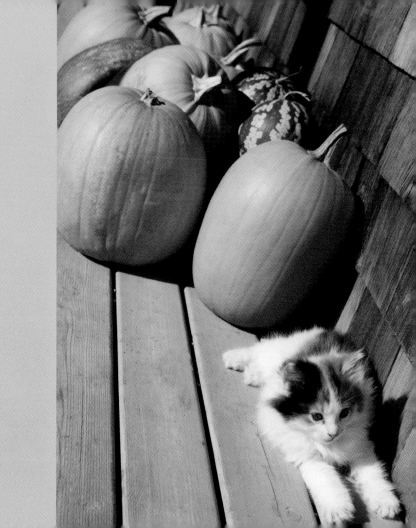

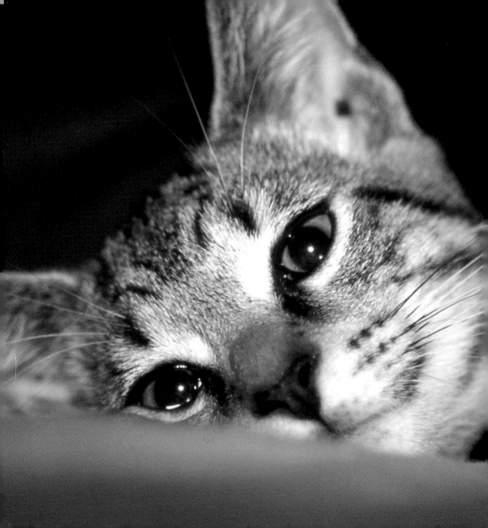

Follow your
heart

Quotable Cats

Milly Brown

Quotable Cats

£5.99

ISBN: 978-1-84024-536-3

Thousands of years ago, cats were worshipped as gods. Cats have never forgotten this.

Anonymous

A beautiful photographic book with quotes about cats, this delightful celebration of the world's favourite furry friend is the purrfect gift for every cat-lover.

www.summersdale.com